Filhos da Morte

Poesias De Uma Vida...

Filhos da Morte

Poesias De Uma Vida...

Volume 10

Felício Pantoja

Caçapava – SP
São Paulo

1ª Edição - 2019

Copyright ©2019 - Todos os direitos reservados a:
Felício Pantoja

1ª Edição - fevereiro de 2019
ISBN: 97817-9515-8473

Imagens da Capa
Designed by Pixabay
Grátis para uso comercial
Atribuição não requerida

Edição e Criação da Capa
Felício Pantoja

Fotos Miolo
Felício Pantoja

Todos os direitos reservados. Nenhuma parte do conteúdo deste livro poderá ser utilizada ou reproduzida em qualquer meio ou forma, seja ela impressa, digital, áudio ou visual sem a expressa autorização por escrito do Autor.

Ao autor reserva-se o direito de atualizar o conteúdo deste livro e/ou do conteúdo fornecido via internet sem prévio aviso.

Dedicatória

A Todos os aficionados por poemas e poesias, independente da época em que vivemos. Época estranha, cheia de desamores e incompreensões exacerbadas.

A tudo que de mais belo existe no ser humano: A sua semelhança e imagem do seu Criador – o YHWH (Yahueh)! Somos gratos pelos atributos divinos que pusestes neste ser chamado "homem". Obrigado Elohim Yahueh!

Minha Gratidão

Pela paz que sinto em poder falar de ti e do amor que tens por tuas criaturas. Ao meu amado Elohim - o Eterno - YHWH (Yahueh); o único Criador de tudo!

Graças te dou – Yeshua Há Maschiach – meu salvador!

O Autor.

Sumário

Dedicatória ... v
Minha Gratidão ... vii
Sumário ... ix
Prefácio ... xiii
Agradecimentos .. 1
Introdução ... 3
1 ... 5
Revelações. ... 5
2 ... 7
A Natureza do Amor. .. 7
3 ... 9
Passado, Presente e Futuro de um Moribundo. ... 9
4 ... 11
Falsa Moldura. .. 11
5 ... 13
Maldita Mulher! ... 13
6 ... 15
Realidade. ... 15
7 ... 17
Legalismo .. 17
8 ... 19
Força Anexa .. 19
9 ... 21
Novo Dia! .. 21
10 ... 23
Filhos da Morte. .. 23
11 ... 25
Fruto da Terra. .. 25
12 ... 27
A dor das Lamentações. .. 27
13 ... 29
Vida e Terra. ... 29
14 ... 31
Musa Branca! ... 31
15 ... 33

Sem Resposta...	33
Cores da Vida.	35
17	37
Devaneios das Minhas Palavras.	37
18	39
Serpente Mulher.	39
19	41
Valeu a Pena?	41
20	43
Conselhos de Tolo...	43
21	45
Vaqueiro Valente!	45
22	47
Mestre-mundo.	47
23	49
Amor Acima de Tudo.	49
24	51
Loucuras!	51
25	53
Coração!	53
26	55
Dama...	55
27	57
Espera...	57
Sombras Ocultas.	59
29	61
Estrada Sem Fim.	61
30	63
Carinho e Dedicação – A fórmula do saber	63
31	67
Alucinógeno.	67
32	69
Vilipêndio De Um Coração Vazio.	69
33	71
Panaceia.	71
34	73
Insanidade.	73
35	75
Luta Contínua.	75
36	77
Felicidade de um Ancião.	77
37	79

Pedacinho de Terra! .. **79**
38 .. **81**
O Dono da Terra! ... **81**
39 .. **83**
Liberdade Hipócrita. .. **83**
40 .. **85**
Crise da Consciência. .. **85**
41 .. **87**
Mágoas. ... **87**
42 .. **89**
Amor e Ódio. ... **89**
Sobre o Autor .. **91**
 Biografia. ... **91**
Outras Obras ... **93**
 De Felício Pantoja. ... **93**

Prefácio

Temos que ter em mente que os devaneios de um poeta nada mais são que as relações deste com um mundo que só os mais sensíveis podem perceber. Os insensíveis jamais alcançarão tal compreensão de dimensão e espaço!

É aquela chama acesa em tamanha combustão que traz à tona delírios sistêmicos que eclodem em arte e toques sutis incompreensíveis para os menos providos da capacidade de absorver suas mensagens! Onde a própria morte não é capaz de anular seus propósitos e estes jamais temerão o mais vil dos espíritos.

Por serem estes os próprios filhos da morte diriam aos setes ventos este poema...

*Onde um corpo cansado, trabalhado que há muito fez e
nada, simplesmente nada o recompensou.
Traído, destinado a sofrer as mazelas do viver sem que pudesse escolher, gritando, gemendo, suportou.
Todo o absurdo que este mundo sem porque nem para que o
humilhou a cada segundo.
Segue sozinho o desalento que o destino, seja em vida, seja
em morte assim o crucificou.
Velho corpo do velho cansado que descansa hoje a paz que a
muito lhe foi negada.
Vai nesta estrada que onde quer que seja trilhada é melhor
que esta vida malvada que a sorte te imputou.
Dos prazeres que te foram negados, tardio, porém lembrado
hoje o destino a ti inclinado o presenteou.*

Com o descanso eterno chamado morte, quem sabe assim age a sorte para devolver o que sempre na tua vida sonegou.

Muito estimo ver-te feliz após vida se é que eu assim admita saber que minha mente acredita no que estava prescrita na carta que Deus escreveu, no destino que Ele te deu, que hoje a tua estrada é o caminho de todos os seres viventes, seja eu seja você, e todos os que sob o céu ou sobre a terra ainda pisam este chão, de forma que a vida os beneficia com a dádiva de poder escolher entre amar, odiar viver ou morrer.

Vida minha! Leve-me até minha morte! Nos faça apresentados e reconhecidos, esperados e ansiosos por saber que uma não vive sem a outra.

Isto é o mínimo que possa um corpo cansado de um velho malcriado, pela vida desolada, pelo amor abandonado e pela morte adotado.

Filhos da morte esta é a nossa sorte.

Entre nesse mundo singular e navegue nestes mares, lendo poemas e poesias que irão tocar você profundamente; em mais um volume da série: "Poesias de Uma Vida - Filhos da Morte".

Bom proveito e uma ótima leitura!

O Autor.

❖❖❖

Agradecimentos

Agradeço pela vida que o meu Elohim me concedeu e por poder passar algo de bom para alguém em prosas e versos com poemas de uma vida!

Reconheço também seu poder e majestade diante de tudo e de todos, pois, somente pelas graças do nosso Elohim e pela tua imensa bondade estamos vivos e salvos; – Ao Pai querido; Rei dos reis, Criador dos universos! Que o teu verdadeiro nome YHWH (Yahueh) seja conhecido e louvado nos céus e em toda a Terra.

Amém!

◆ ◆ ◆

Felício Pantoja

Introdução

Quem são estes que não podem ser contados juntamente com os loucos que se dizem poetas vivendo com seus delírios alucinantes? Nada mais e nada menos que "os filhos da morte", pois são todos os que não vivem a plenitude da vida, onde suas existências se tornam as mais fugazes e mórbidas das passagens terrenas. Uma vida sem propósitos ou dimensão espiritual, onde a vida é somente o material, tangível deste mundo itê[1]...

Este volume traz à baila o poeta quando delira e exacerba em seus devaneios, sabendo ele que a morte ronda à espreita de tudo que vive. Pois, a sua única certeza pode ser comparada as águas de um rio que seguem para o mar! Não há como se desviar de seu destino, visto que todas as suas curvas culminarão na desembocadura da foz oceânica onde ela está à espera de todos, (o mar; ou a morte).

Entender um poeta é seguir por caminhos inexistentes que são apenas criados na mente composta de complexas ficções literárias.

Os filhos da morte, por outro lado também pode ser os que vivem as margens de seus pecados, submissos a eles, sem a menor chance de retorno, pois, assim como o rio que não volta a fonte, mas segue para o mar (da morte), assim pode ser considerado os que vivem sob o domínio do pecado, que é a morte em sua plenitude consumada!

Neste volume, intitulado "Os filhos da Morte" deixo ao caro leitor e a sua sapiente compreensão chegar a alguma conclusão sobre o que é a vida dos que sofrem as agruras do desamor que fere como a morte! A separação do Criador e criatura; do bem e do mal, da luz e

[1] A palavra deve ser o tupi *ĩte*, cujo significado é *"repulsivo, ruim (como o gosto de fruta não madura)"*. No Houaiss aparece "itê", com dois sentidos distintos: 1) azedo; 2) sem gosto.

das trevas; da vida e da morte, dos profetas e poetas, ... Quem poderá ser os reais filhos da morte, senão aqueles que já estão mortos?

Espero que o véu que cobrem os nossos olhos possa ser removido, para que possamos ver com clareza e já não mais como reflexos em espelhos turvos (vidas sem propósitos); que nosso ouvidos e mentes estejam abertos para que possamos compreender, crer e meditar no que escrevem aqueles que são considerados os loucos. Por falar coisas que poucos entendem, mais que tem uma lógica real na tela do Criador dos Universos. Para aqueles que ainda não compreendem as literaturas poéticas e as espirituais, que trazem a vida aos nossos lares, sob o manto da disciplina, humildade e reverência aquele que nos criou "homens".

Que o Altíssimo e Eterno (YHWH (Yahueh) possa abrir nossos olhos ainda em tempo para tão sublime compreensão da vida e da morte!

Desejo-lhe uma ótima leitura!

O Autor.

◆◆◆

1

Revelações.

A cada manhã o sol desponta no horizonte e me mostra a alegria de um novo amanhecer
Pensar nas belezas da vida me leva de volta a acreditar que tudo tem sua razão de ser.
O dia que hoje brilha já esteve nublado em tempos passados
Apesar de tudo vivido, o fato deve ser reconhecido que sempre estivemos lado-a-lado.

Duas mentes que pensam iguais,
Ajudando-se mutuamente
Dois carinhos em eterna paixão
O amor sempre em crescimento
Flagra de carinhos trocados
Comprometimento de amor explícito
Revela a vida que temos
Vividos em total compromisso

Duas estradas que se tornaram uma
Dois corpos formando apenas um
Desejos que se completaram
No ar o amor é comum
Exala no éter o teu odor
Inebria-me com tuas delícias
Mulher em forma de deusa

Excesso de tantas carícias

O dia ao nascer de novo enche a minha mente com as lembranças do teu corpo em chamas.
Amor, carinho e desejos que sublime grita meu nome e clama.
Por quem te quer e suspira
Ao te ver, no olhar,
Nasce, cresce e brilha
Paixão, na loucura do amar
Por esta que me leva ao delírio
Que tira de mim o que quer
Pois ela que para mim é tudo
Esposa, amante e mulher.

❖ ❖ ❖

2

A Natureza do Amor.

Assim como a doce gazela
Corta os rios, sobe as serras.
Fica a imagem de vida
De ti obtida, a que me espera.
Daquela que a doçura é tirada
Também vem a picada de extrema dor
Não há como negar o sofrimento
Que é este tormento chamado de amor

Veja na mãe natureza, mesmo os irracionais
Que dão suas vidas pelos seus filhotes
O que estará por detrás
Mesmo que isso lhes traga a morte
Prova que o irracional, por mais que não pense na vida, esta lhe faculta o amor.
Amar não é só pra quem pensa
É viver e querer sempre a presença.

Lutar por aquela ao seu lado
Mesmo que para isso tu tenhas que sofrer um bocado.
Disto não fuja jamais
É gosto de vida nas veias
Por mais que se prenda nas teias
A vida sem amor não satisfaz

Felício Pantoja

Se é lícito ou asqueroso
Se certo ou absurdamente errado
Amar é tão sublime
E saber que também é amado
Palavras que ecoam no vento
No ecoar da montanha
No mais baixo vale onde estejas
Ou por mais difícil que seja
Por mais doloroso que for
A prova maior nesta vida
É amar a pessoa querida
E dedicá-la todo seu amor.

Filhos da Morte

3

Passado, Presente e Futuro de um Moribundo.

Presente no nosso futuro
Seguro está o nosso passado
Vivido ou subtraído
Amado ou desiludido
Jamais pode ser descartado

O futuro do passado é agora
Não se pode ignorar o presente
Perdido o que foi embora
Saudoso ou por mais que se chora
Não mudará o que sente

Farrapos de muitas lembranças
Que outrora ficou lá atrás
Nem o futuro presente
Nem o passado ausente
Tira a dor que jamais...
Muda a voz que mesmo muda
Fala calada o que quer
Pensa a mente insana
Que chama e clareia ainda
O nome daquela mulher

Cercado o tempo não muda

Felício Pantoja

O que tiver que ser, assim será.
Dias, horas e minutos.
Segundos, não mais os terá.
Esvaído o teu corpo caído ficará

A sorte é que a morte sempre chega
E acaba com todo o tempo
Tempo presente e passado
Futuro certamente acabado
De quem só viveu um momento

O legado que esta vida nos deixa
É a deixa de vivermos os segundos
Segundo o coração queixa
Do amor de um moribundo
Que por amar deixou este mundo

4

Falsa Moldura.

Vazio naquela parede
A moldura no branco total
Olho e ali tanto vejo
O desejo de um simples mortal
De preencher o espaço existente
Com a imagem que tenho de ti
Visto que não te conheço
Imagino-te sempre a sorrir

Nada se vê neste quadro
Quadro da vida que penso
Tantas são as minhas lembranças
Que passam em meus pensamentos
Desastre da arte da fêmea
Que tanto descaso me fez
Olho o vazio no quadro
E vejo minha insensatez

Na moldura ali pendurada
Tudo do nada a representar
Assim foi a tua passagem
Quando me deste lugar
Lugar para pensar no amanhã
Imaginar o quadro futuro

Mas tudo era tão falso
Como aquela moldura no escuro

Área delimitada
Como a moldura do quadro
Ficou sem espaço o amor
Por isso hoje é acabado
Ali jaz na parede
Representando o que aconteceu
Tudo e ao mesmo tempo o nada
Ilusão deste coração meu.

5

Maldita Mulher!

Filha da hipocrisia
Cria de uma história
Que há muito ficou na memória
Passam as noites e os dias
Tua vida em melancolia

Soberba a vida que traças
Sobre esta estrada que crias
Cria que ainda não deste
Agora com o que te pareces
Pois sob os teus pés só amassas

Vontades, desejos e delícias
Daquilo que jamais vivestes
Sobre tua cama fria
Depois de tanta hipocrisia
Ficam os restos das tuas malícias

Seco teu ventre não enches
Nada de ti sairá
Enquanto tua mente doente
Deixa teu rastro inerente
Porque pra ti mesmo mentes

Felício Pantoja

Cairá do teu rosto o véu
Que cobre tua face obscura
Certo que não terá cura
Doente, porém, madura
Este foi o teu papel

Passou por ti tanta vida
Nada deixaste então
O que fizestes, maldita!
Guardada em tua guarita
Amaldiçoada e proibida

Maldita entre as mulheres
Egoísmo e só mesquinhez
Tens em teus pensamentos
Nunca pensastes um momento
Pois não é o que queres

Por isso me afasto de ti
Amaldiçoada tu és
Tua vida e tua jornada
Pois nesta vida traçada
Um lado negro eu vi

❖❖❖

6

Realidade.

Na pena deságuo o meu pranto
No branco e liso papel
A tinta revela o encanto
E o quanto amargo é o fel
A cada página escrita
Marcada fica ali minha dor
Assim as palavras restritas
Revelam de mim o que for

Letras que se ajuntam em palavras
Formam estes versos escritos
Com choro, tristeza e lágrimas
Passo meus dias aflito
Procurando e tentando entender
Mas razões não consigo encontrar
Por amor nós devemos morrer...
Desta forma não se pode amar

Espaço no vazio que levo
Carrego comigo então
A saudade está para mim como um teto
Como o vento está para o furacão
É pura a estrutura formada
De mágoas, de pranto e dor

Felício Pantoja

Tal qual o rio tem águas
Meu coração tinha amor

Porém vazio está
Porque a fonte secou
Sem ti nada mais importará
Então pra que serve o amor?
Presente uma ausência constante
Lembranças, quem pode conter?
É o perder a cada instante
Assim é preferível morrer

É fria à noite sem graça
A caça e o caçador
Por conhecer a desgraça
Até o céu perde a cor
Vazio meus dias assim seguem
Irão comigo onde eu for
Mas uma coisa não negue
Pois nunca te neguei meu amor

◆◆◆

Filhos da Morte

7

Legalismo

Mais um dia em minha vida começa
Fico a lembrar das promessas
Que fizestes tempos atrás
Mataste tentando esconder
Por querer e não poder vencer
Sem coragem para enfrentar a alcatraz

Recuaste como covarde
Mesmo sabendo que em teu peito ainda arde
O que nunca deixou de existir
Fizeste o caminho mais fácil
Esta saída é a do inábil
Com isto nada irás conseguir

Na vida só vence os fortes
Mesmo que isso lhes traga a morte
O importante é viver
A covardia dos medrosos não soma
Separa a vida do coma
Assim, o melhor é morrer.

Por deixar sua vida de lado
Em função de um legalismo errado
Que julga e a todos condena

Felício Pantoja

Não quero, não posso e não devo,
Para isso jamais tenho medo
Sempre luto pelo que vale a pena

A vida é tão rápida e tão louca
É como o trocar de uma roupa
Os momentos se passam às pressas
Só vive quem realmente entende
Que viver o amor realmente
É ser louco e muitas vezes às avessas

Mais o dia ainda não terminou
Quem sabe o destino criou
Algo novo que eu não conheço
Por isso eu ainda acredito
Que um dia soará este grito
De um amor que eu sei que mereço

◆ ◆ ◆

8

Força Anexa

Um solo, uma semente com água
Fecunda ali depositada
Lá vem a vida brotando
Crescendo e cada vez mais me intrigando
Somente, simplesmente semente
Que úmida embaixo da terra quente
Brota dali nova vida
Que cresce, floresce e intriga

Pode-se viver o bastante
Estudar até o irrelevante
Mas o querer compreender,
Atentar para o que não se vê
Perguntar e não ter a resposta
Esta parte é a que mais desgosta
Ao sábio que nunca admite
Que nesta vida tudo tem seu limite

Admitir que a vida por si não se explica
Quem tenta, não consegue, complica
Querer ter resposta pra tudo
É cair no ridículo absurdo
É negar que somos limitados
Que tudo que existe ao teu lado

Felício Pantoja

Tem uma razão e o porque
O melhor é só tentar compreender

Há coisas que não temos respostas
Para isso a vida nos dá a proposta
Acreditar que a vida não nasce
Apenas por detrás de um disfarce
Fica latente lá dentro
Bem viva e a cada momento
Mostra o paradigma de todo nosso intento

A ciência faz parte da vida
Mais a vida não está na ciência
Sentimento, ciência não explica
Quem tenta, cada vez mais se complica
E descobre que o certo estava errado
Mesmo assim ainda resiste um bocado
Tentando convencer com argumentos seus
Mais por detrás desta vida complexa
Há uma força anexa
De um ser que chamamos de DEUS

9

Novo Dia!

O galo canta anunciando um novo dia que nasce.
Enquanto muitos ainda dormem um sono tranquilo
Na serra, no verde do monte, tudo começar a despertar
É a vida na natureza embutida, que com toda a sua beleza, mais uma vez vem nos brindar

Com as flores, a relva do campo, o vento com todo seu galanteio e encanto
Traz àquela pequenina morada, novo dia, que é a sua marca sagrada,
Com a paz que acalma perdura e diz
O quanto ali se é feliz
Pois o homem com a mãe natureza fizeram na sua sagrada beleza, uma união integrada.

Salve os olhos do homem! Salve os rios com suas águas cristalinas!
Que traz consigo a riqueza, que lava toda a beleza, da graciosa menina
Que tão bela caminha entre as flores,
Completando o jardim natural!
Que Deus por ser tão grandioso, de todo segredo que existe, por mais que seja pomposo
Não há beleza igual!

Felício Pantoja

É a vida em sua máxima essência, espírito, razão e ciência, que pululam em saltos extremos
Não há quem possa negar, olhando aqui neste lugar, o quanto uma se completa na outra
A vida que viva traz vida nova a cada momento
Os mistérios ainda não descobertos, guardados e escondidos bem perto, todo olho não pode negar seu intento.

O galo que já sabe isto tudo
Acorda, canta, e não fica mudo
Chama cada um a vir participar
Trazendo consigo a esperança
Como a bela criança que encanta com uma graça que lhe é peculiar
Escolhida entre todas, a mais bela
Para sempre reina a Cinderela
Como as flores que nascem neste lugar

10

Filhos da Morte.

Um corpo cansado, trabalhado que há muito fez e nada, simplesmente nada o recompensou.
Traído, destinado a sofrer as mazelas do viver sem que pudesse escolher, gritando, gemendo, suportou.
Todo o absurdo que este mundo sem porque nem para que o humilhou a cada segundo.
Segue sozinho o desalento que o destino, seja em vida, seja em morte assim o crucificou.

Velho corpo do velho cansado que descansa hoje a paz que a muito lhe foi negada.
Vai nesta estrada que onde quer que seja trilhada é melhor que esta vida malvada que a sorte te imputou.
Dos prazeres que te foram negados, tardio, porém lembrado hoje o destino a ti inclinado o presenteou.
Com o descanso eterno chamado morte, quem sabe assim age a sorte para devolver o que sempre na tua vida sonegou.

Muito estimo ver-te feliz após vida se é que eu assim admita saber que minha mente acredita no que estava prescrita na carta que Deus escreveu, no destino que Ele te deu, que hoje a tua estrada é o caminho de todos os seres viventes, seja eu seja você, e todos os que

sob o céu ou sobre a terra ainda pisam este chão, de forma que a vida os beneficia com a dádiva de poder escolher entre amar, odiar viver ou morrer.

Vida minha! Leve-me até minha morte! Nos faça apresentados e reconhecidos, esperados e ansiosos por saber que uma não vive sem a outra.
Isto é o mínimo que possa um corpo cansado de um velho malcriado, pela vida desolada, pelo amor abandonado e pela morte adotado.

Filhos da morte esta é a nossa sorte.

◆◆◆

11

Fruto da Terra.

Oh Terra! Quão belas e imensas são tuas serras!
No infinito azul dos teus mares!
No azul exuberante do teu céu!
Na relva dos teus campos.
Cada vez mais me encanto!
Pois respiro e flutuo nos teus ares!

Terra! Bendita é entre todos os planetas!
Nas galáxias infinitas ou aonde quer que eu esteja, por mais que eu não conheça, não posso negar tua beleza.
Sois meu lar, minha essência, meu prazer e paciência que me deste para te observar.

Terra! Lar meu enquanto aqui estou
Fico pasmo com teus cumes, nos imensos horizontes, nas cavernas, me deslumbro.
Na tua fauna na tua flora, a excelência de beleza que nasce de ti, oh natureza! Mãe amiga e companheira, mesmo sendo a derradeira que verei quando eu partir.

Sobre mim ficarás, com toda tua imponência, que na minha sobrevivência, tive o prazer de estar contigo, só por isso jaz agora comigo,

meu planeta, meu amigo, desde o tempo que estive vivo, só isso já me satisfaz.

Terra! De todas és a mais bela!
É a nossa Cinderela, preparada para a grande festa da vida.
Tanto segredo, tanta intriga na mente de quem não te conhece, por isso padece sem que veja tanta beleza, que na imensidão desta tua natureza, esconde de nós o que realmente tu és.

Minha Terra, minha vida!
De todas a mais querida.
Portanto estais em mim, tanto quanto em ti estou.
Se eu fico me sustentas, se eu parto, volto a tua essência. Pois entre nós não há medo nem segredo, sempre estarás em mim, deste quando nasci até agora, e vais comigo embora até o meu fim!

◆◆◆

12

A dor das Lamentações.

Vejo nos teus olhos os queixumes das tuas quimeras.
Quem me dera fosse teu perfume e soubesse teus mistérios.
Na saga da vida que levas,
No alto das tuas contemplações,
Fico a tua espera, sem saber o que mais desejavas,
Misturadas em tuas aflições.

Vai pensamento ao infinito, rastrear e trazer para ela.
Uma gota do sonho que ficou atrás da porta fechada.
Era tão lindo, hoje não importa mais.
Quem não se arrisca na estrada, jamais saberá o que lá te esperava.
Fadado a deixar de lado aquilo a que mais amava.

Nas tuas contemplações vejo o desejo encerrado,
Buscando lá no passado a pergunta que ficou sem resposta.
Se hoje a vida te nega, o porquê da indecisão,
Caminhos não vividos são saudades que ferem e ainda maltratam hoje este teu coração.

Raízes que não foram ao fundo da terra, buscar o que mais precisava,
Se agora tu secas em silêncio,
Oh, rosa, sinto muito... Eu te contemplo!

Mas por ti não posso fazer mais nada.
A vida é bela e ingrata quando a questão é escolher,
Não importa o que saiba dela, viva e se deixe viver.
Pois assim como medo tivestes, e a coragem em ti faltou,
Agora choras o amargo de tudo que a vida ti proporcionou.

◆ ◆ ◆

13

Vida e Terra.

Quantos minutos, quantas horas, quantas vidas eu preciso admirar para entender de onde vem tanta beleza!
Quantas serras, quantos vales, quantos horizontes olharei para ver toda esta imensidão descomunal!
Quantas cores, tantas flores na tua flora exuberante!
Que me encanta, tantas quantas, multicores naturais.
Teus regaços, nos teus rios, nos teus mares, quantos belos animais!

Tua seiva, nossa vida! Os teus vales, minha guarida!
Tudo em ti é muito especial!
És a cada dia a mais formosa, entre todas a mais ditosa, minha cama natural!
Árvore que dá leite, que ornamenta teu enfeite, que fecunda nossa vida com teus preciosos perfumes das tuas relvas, como tal não tem igual!
Sagrada, porém profanada, nossa selva, belas matas, tuas águas maltratadas, que mata nossa sede como o leite que alimenta o rebento em seu estado natural.

Tão autossuficiente, cama e berço dos inocentes, que sem saber terão o desprazer de talvez nunca mais poder ver o que agora por descaso, aqui eu desabafo a dizer, o meu verde o meu mar, o meu céu e o meu lar. Onde está que eu não vejo! Encerra-se no desejo

de poder gritar o grito dos libertos, dos livres e eternos reconhecedores de tão bela e incontestável dependência de uma natureza limpa e preservada.

O que poderei falar para os meus filhos!
O era as nossas matas anos atrás?
Fica o conflito de uma mente.
Que por não ser tão inteligente
Se achou no terrível direito de querer saber demais.

❖ ❖ ❖

14

Musa Branca!

Musa branca!
Olhos de esmeraldas!
Fogosa e paciente,
Sempre tranquila e calma.
Mostra-me os teus ciúmes,
Com argumentos diversos,
Diz o que está na cabeça,
Mais nem sempre falas o certo.

Teus queixumes às vezes te intrigam,
As cegas ficam o amor e a paixão,
Tira de ti o equilíbrio,
Aí foge da tua mente a razão.
Nem sempre podes enxergar,
Quando já está pré-conceitualizado,
O dito fica pelo não dito,
Daquilo que havias pensado.

O amor traz razões tão diversas,
O passional perde o equilíbrio,
Mostra e o coração nunca enxerga,
Perdendo com isso o siso.

Felício Pantoja

Fica batendo lá dentro,
Palavras fúteis inventadas,
Com tudo que há de tão bonito,
Só te faz enxergar velhas mágoas.

Porque coração o é assim?
Não é um órgão pensante,
Por isso te deixas levar,
Dominando a cabeça da amante.
Tirando lhe todo o raciocínio,
Cego o amor assim à deixa,
Depois que para e pensa,
Só sobra o choro e as queixas.

Musa branca, portanto...,
De todas és a minha escolhida,
Quanto mais os dias passam,
Ninguém te superará nesta vida.
Fostes e és dentre todas,
A mais bela que já encontrei,
És ótima em tudo que fazes,
Por isso que eu sempre te amei.

❖ ❖ ❖

15

Sem Resposta...

A vida é tão fugaz
Comparado com a eternidade
Mesmo que eu viva tanto
Não terei tanta idade
Para entender o destino
E compreender seus mistérios
Demasiada a minha ironia
Criar obscuros critérios

O macrocosmo existente
Milhões de caminhos não idos
Fica em minha ilusão
Saber ou ter compreendido
Segredos ocultos no além horizonte
Jamais por mim serão descobertos
Ah quem me dera eu vivesse tanto!
Ou quem sabe eu fosse eterno!

Muita pretensão da minha parte

Felício Pantoja

Querer ser maior do que sou
Sou tão grande que nem me conheço
E nem imagino onde estou
A eternidade não segue comigo
Passará de geração a geração
Qual legado deixarei aos meus filhos?
Pois todos já nela estão

Sou eterno nas minhas atitudes
Basta alguém delas lembrar
Para isso fica muito obscuro
O futuro eu querer adivinhar
Universo de coisas ocultas
Mistérios de tantas razões
Muito além para onde irei
Anos! Milhões de milhões!

O que será que me espera!
Além do que eu possa saber
Segue comigo o segredo
De um ser que acabou de morrer
Qual morte! Qual será minha vida?
Do que realmente falamos...
Fica uma pergunta no ar...
O que literalmente nós somos?

16

Cores da Vida.

Sei que tenho muitos defeitos
Mais nem por isso me abandonaste
A vida deixa sequelas
E cada dia é uma arte
Surrealista e misteriosa
Abstrata e furta-cor
Exposta na parede da vida
A moldura é o amor

Com pinceladas de afetos
Traça-se a vida que segue
Misteriosos enlaces
Nem sempre se consegue
No final da pintura
Saber se realidade da arte
Depende do que representa
Pois cada qual tem sua parte

Que na exposição desta vida
Com cores a representar
O vermelho do sangue nas veias
Por muitos, alguém ali a derramar
São tantas visões que se pode

Felício Pantoja

Imaginar no quadro que vemos
Pedaços de vida pintados
De tudo que ainda temos

Como se pinta o carinho?
Qual será a cor do amor?
Que artista ali pintaria,
E qual seria a cor de uma dor?
Não se retratar em pintura
Ou talvez em qualquer tipo de arte
O que a vida reserva
No além para aquele que parte

Mas fica gravado na mente
Daquele que olha a parede
Tirando o quadro pintado
É branco, amarelo ou verde?
A cor atrás da gravura
Figura a tua realidade
Amor por qualquer criatura
Ame antes que seja tarde...

❖ ❖ ❖

17

Devaneios das Minhas Palavras.

Escrever pensamentos que nascem na alma,
Como a calma da noite eterna, que de tão negra nada se pode ver.
Desalinhadas palavras, aqui mal representadas, certamente não tem nada a ver,
Com o que tu esperas que a palavra em ti faça, certamente disfarça o que por si só a palavra não diz.
Com certeza lá dentro, remoendo, doendo não consegue penetrar e tirar o que hoje te faz infeliz.

Ah minhas palavras! Quem me dera falasse o que sinto! No absinto das noites, no clarear do dia, palavras que nascem em mim, não crescem e já morrem de tanta tristeza em saber que postas à mesa, nada representam pra ti.
Falácias que escrevo, no intuito de fazê-las vivas e dar uma chance de serem faladas e ouvidas. Mas quem duvida! Em si, palavras não têm sentimentos, palavras carregam os sentimentos que destroem a chance de sobreviver.

Quem ouvirá as palavras de um moribundo que bem lá no fundo disse verdades malditas?
Quem se importa com o que fala aquele que ninguém quer ouvir.
Gritos! Gritos! Para dizer em silencio ao teu ouvido o que o mundo não deve saber.

É a chaga que carrega no peito porque depois de tanto falar, nada pode dizer.
Ouvirás a voz muda das palavras ocultas expressadas em gestos, jeitos e trejeitos do rosto, do corpo ou das mãos.
A voz que não quisera ouvir, hoje diz para ti, ouça pelo menos as palavras deste teu coração!

Palavras que mudam uma vida
Palavras tão desperdiçadas
Palavras que com jeito certo pode desencadear em coisa errada
Palavras! Ficam aqui fúteis e simplesmente os devaneios das minhas palavras...

18

Serpente Mulher.

É tão fácil de pensar,
E difícil de conter.
O teu cheiro a tua relva,
O teu hálito de prazer!
Tua meiguice e teus carinhos,
Tua malícia, teu olhar.
Se o querer e não ceder,
É afogar-se em pleno ar.

O sentido e a razão,
Embaralham, é estranho!
É pisar sem ter o chão,
Acordado ter um sonho.
Pesadelo de loucuras,
Misturadas numa mente.
Sobe alto à adrenalina,
Medo estranho de serpente.

Venenosa, traiçoeira!
Deslumbrante, cordial
Esguia e sempre sorrateira,
O teu bote é fatal.
Pois perturba e domina,
Envenena e entorpece.

Felício Pantoja

Quem se livra das tuas teias,
Que ardilosa sempre as tece.

És a negra, a viúva,
Por assim se comportar.
Teus agrados e carinhos,
Fulminante matará.
Quem de ti se aproxime,
Se em tuas teias se encontrar,
Mesmo com tantos carinhos,
Morrerá! Sim, morrerá!

No ápice de toda loucura,
Cometida em prol de ti.
Segues esguia e bem madura,
Procurando a quem ferir.
Corpo esguio de luxurias,
De prazer descomunal!
Levas a morte e a loucura,
Teu veneno é mortal!

◆ ◆ ◆

Filhos da Morte

19

Valeu a Pena?

Quebrou-se a vidraça, acabou o encanto,
Foram tantos os conselhos, mas hoje só pranto.
Abriu-se a ferida, a dor em tua alma,
A bela abatida, a dor que traz calma.
Pensamentos e perguntas, meu Deus o que fiz?
Agora é só pranto, sozinha infeliz!
O teu choro, o lamento, isso nunca esperavas,
Não sabia que a vida, muitas vezes arrasa.

Conselhos tivera, escutar-me não quis
Agora em teu canto, o teu ego te diz
Que fora tão rude, tão insensata
Provocaste tua queda, mais isto não basta
Para ensinar-te que a vida tem seus reveses
Não queira para outros, o que tu não queres

Agora sozinha em tua cama te deita
A perda de um sonho, a dor da maleita
De tantas vontades, imensos desejos
Quisera agora, ganhar os meus beijos
Afetos, carinhos, na hora da dor
Mostra agora a vida, que não tens mais amor

Felício Pantoja

Pois fora jogaste, esnobaste também
Achavas que a vida te queria tão bem
Enganaste a si mesma, não sabias de nada
O que o destino reserva, às pessoas ingratas
A vidraça quebrada, não se pode colar
O que passou, já passou, nunca mais voltará

Semente de vida, as águas levaram
Para dentro do rio, lá no fundo ficaram
Nunca mais as verá, pois, o amor escondido
Ficou no rio de sangue, de um coração ferido
Depois de tantas lágrimas, choro e lamentos
Tua intrepidez, insensatez que lamento

E agora mulher! O que será de ti?
Eu lamento o que houve e fico a refletir
O amor desumano, falso e sorrateiro
Vale menos que tudo, maldito dinheiro!
As descidas da vida ensinaram a lição
Que não se podem comprar, coisas do coração.

❖ ❖ ❖

20

Conselhos de Tolo...

Chora, lamenta-te, oh Rosa!
Agoniza este teu coração
Triste é este teu canto afora
Resíduo de uma traição

Tristeza agora jaz em teu ser
Lamentos e gritos de dor
Não era assim que eu queria te ver
Caído o teu semblante e a tua cor

Rosa, despetalada fizestes
Contigo, o que aconteceu?
Se não destes ouvido ao teu mestre
E não praticastes o que aprendeu

Conselhos a ti não faltaram
Tolo quem te ensinava o caminho
Tantas vezes minhas palavras ecoaram
Mas teu coração quisera seguir sozinho

Reveses da vida futura
São choros, lamentos e aflições
Quisera estivesses madura!

Felício Pantoja

E aprendesses as minhas lições

Agora só te resta um caminho
Voltar e te arrepender
Dizer ao teu ego sozinho
Que isto de novo jamais irá acontecer

Aprenda! A vida ensina!
Àquele que não ouve conselhos
Horrível, desta forma termina!
Repudiando sua imagem no espelho

◆ ◆ ◆

21

Vaqueiro Valente!

Deslumbra-se em minha memória
Histórias que um dia se foi
Acalanta o coração triste agora
Relembrando o grito do vaqueiro ao boi

Que descia as colinas tão verdes
Trazendo a boiada a galope
Para matar toda sede
O vaqueiro voltava ao trote

Devagar na beira do rio
A boiada saciada ficava
Cada dia era um desafio
E cada noite que ali se passava

Vaqueiro, homem valente!
Que pegava o boi com a mão
Era corpo, alma e mente
Dedicado àquela missão

O seu dia começava bem cedo
A aurora era o despertador
Vaqueiro, homem sem medo!

Felício Pantoja

Apesar da distância e da dor

Dias e dias fora de casa
A saudade da família é presente
Mas o que mais lhe abrasa
É não levar a boiada à frente

Vaqueiro, homem de fibra!
Destemido, valente e sagaz!
Qual boi pode com ele na briga!
E isto é que lhe mais satisfaz

Assim leva sua vida o vaqueiro
Dia após dia trabalha
Não faz isto por muito dinheiro
No campo tocando a boiada

O prazer de ser livre no campo
Satisfeito se passam seus dias
Vaqueiro com sorriso ou pranto
O berrante ecoa sua alegria!

◆ ◆ ◆

22

Mestre-mundo.

Como epígono do mundo,
Aprendendo a cada dia uma lição,
Descobri que imenso é o assunto,
Para resumi-lo numa só questão.
Impossível assim proceder,
Ainda mais quando se fala em paixão,
Tenho muito que aprender,
Para não cair em contradição.

Os olhos com suas lascívias,
Contornam o teu corpo esguio,
Seguindo por todas as vias,
Arrepia-me e me dá calafrio.
Qual desejo ardente em minh`alma,
Que me acende e torna-me estranho,
Por mais que eu tente a calma,
Foge do meu domínio e eu sonho.

Sonho contigo acordado,
Acordo sonhando contigo,
Descendente de um mundo ilhado,
Eu mesmo sou meu maior inimigo.

Felício Pantoja

Pois aprendi com meu mestre-mundo,
Epígono, assim sei que sou,
Mas meu mestre nunca falou um segundo,
Das estranhas artimanhas do amor.

Daquilo que eleva um ser,
E ao mesmo tempo o abate,
Vivendo tive que aprender,
Que o amor no mundo é uma arte.
Depende do ângulo visado,
Daquele que enxerga por fora,
Mas a quem o amor tem fisgado,
Difícil é livrar-se agora.

Desejo, corpo e mente,
Amor, vida e paixão!
Enlouquece àquele que sente,
Perturba qualquer coração.
Meu mestre-mundo ensinou-me,
Muita coisa pela vida afora,
Mas uma delas furtou-me,
Que para amor não há dia nem hora.

❖❖❖

Amor Acima de Tudo.

Frívolo! Não é o amor.
Tu sabes, pois amas também
Tal qual no jardim tem a flor
Assim é o amor pra quem tem
Da flor nasce o fruto
Do fruto sai à semente
Por mais que o amor seja bruto
A vida continua presente!

Cresce o amor que no fruto
Lá dentro é uma pequena semente
Num ato singelo e curto
Não se percebe ou sente
Que nada pode ser tão vil
Do que a falta de percepção
O que ainda não existiu
Surgir dentro do coração

A flor que lateja em teu peito
Que irriga a tua morada
Nasce um fruto perfeito
E dele ainda não sabes nada

Felício Pantoja

Cresce e domina teu ser
Enche-te com toda alegria
Não deixe este fruto morrer
Pois certo te arrependerias

Coração, vida e amor!
Simbiose de uma trindade
Nasce de uma pequena flor
Chamada de "humildade"
O amor suporta a vida
Que viva bate em teu coração
Vida sem amor é maldita
Amor é o "X" da questão

As frivolidades são tantas
Importante..., nada é maior
A vida com amor é santa
Separada pelo que há de melhor
Saber escolher é ser sábio
Ouça-me amigo-irmão!
Tudo que provém nos teus lábios
Cheio está o teu coração

◆ ◆ ◆

24

Loucuras!

O nervosismo tira o meu raciocínio
Declino de algumas das minhas intenções
Fico tal qual como fica um menino
Quando é pego em suas confusões

Gera no peito um desequilíbrio
Mexe com o brio que insiste em ser o primeiro
Mas num estalo acordo do sonho que tenho
E descubro que de todos eu sou o derradeiro

Fico sem jeito, sem graça sem saber o que fazer e o que se passa.
Ando de um lado para o outro, confesso é um sufoco, não sei para onde vou, será que estou louco!
Por certo que a cada dia eu morro um pouco

Razão da loucura que passa em minha cabeça, esqueça o que disse esse meu desespero.
Primeiro de tudo, é um absurdo!
Fico cego, fico mudo!

Nada me faz esquecer o que nunca e jamais voltarei a viver
Sem que isso me faça sofrer
Viver por viver!

Não se detenha a entender o que digo
Não se preocupe comigo!
Não fique tentando pensar no que não pode ser compreendido
Amor sem amizade...
Melhor é sermos amigos!

Levo e carrego cravado no ego a minha decepção
Tudo que ainda de ti eu espero...
Não quero estar somente na tua imaginação
Loucuras! Loucuras! Na vida de quem pensou que no peito levavas um coração.

❖ ❖ ❖

25

Coração!

Revolto mar de saudades
De lembranças que ainda não morreram
Desde o último ano
Até o dia derradeiro
Pedaços, pequenas migalhas
Equívocos e conturbações
Marcam esta saudade
E fere as nossas ações

Agitado o coração não aceita
Insiste em pensar em você
Inocente não sabe que agora
Não há o que reverter
Porta-se como uma criança
Singeleza, inocência sincera
Sofre de mal que não quis
Por isso ainda hoje te espera

Tempestuoso ele fica
Querendo a presença da amada
Embora com nada consiga
Sofrer é uma sina traçada

Felício Pantoja

Momentos de plena secura
Do sol que queima por dentro
Tira a esperança, só há loucura!
Da lembrança de cada momento

Tumultuoso coração!
Não se porte desta maneira
Entenda que a vida continua
E não faça nenhuma besteira
Apesar da tua dor ser tão forte
Espere, quem sabe um dia!
Terás a sublime sorte
E feliz sorrirás de alegria!

Conturbado, não fique assim!
Razões sei que tens bem guardadas
Tudo porque não me escutastes
E amastes a pessoa errada
Revirado por dentro e por fora
Embora, assim seja melhor
Quem sabe aprendas agora
Porque em tudo levastes a pior

❖ ❖ ❖

26

Dama...

O teu olhar traz malícias à tona
Diz-nos o que os teus lábios não podem falar
Expressam os desejos embutidos em sua dona
Desejos que exalam no éter e pairam no ar
Teu corpo esguio, serpentioso que segue,
Entrega todas as tuas ardilosas intenções
Por detrás do vestido existe uma dama
Da noite, das luxúrias de um coração!

Sorrisos, gracejos, uma segunda intenção,
Provoca, denota anseios, depois diz que não!
A forma embutida, contida da sagacidade,
Não há quem possa livrar-se da sua crueldade
Encantos mortais que arrasam uma vida
Feridas provocadas deixam pavor!
Embora só pense em teus atos lascivos,
Matando e enganando o teu próprio amor

A dama que está em teu corpo agora
Não é a mesma que tenho visto em tua mente
Embora tu vivas uma vida às escuras
Existe por dentro da terna e meiga candura

Felício Pantoja

Amiga, mulher, senhorita, pessoa...
Não é à toa que teus olhos apontem para o outro lado
Cansado sofrido de tantos enganos,
Não deixam crescer o que hoje se faz enterrado!

Detrás desta dama existe uma linda mulher!
Apesar do diga ou faça haverá de aparecer.
Crescer e viver o que hoje em ti não é
Conseguirás superar o melhor que puder
A dama que ama, maltrata e age assim,
Não é a pessoa que hoje tão vil externada
Apenas uma mulher que não conhece o amor
Porque realmente na vida nunca foi amada

Desejos trocados por migalhas de pão
Arrasa, desgraça e acabam com teu coração.
Não foi isto que te ensinaram quando eras criança...
Mas resta para ti neste mundo alguma esperança!
Mudarás teu olhar e este teu jeito de ser
O amor te concede uma única oportunidade
Se amares com a força do teu coração
Certamente mostrará toda tua beldade

❖❖❖

Filhos da Morte

27

Espera...

O que se faz com este grito
Que no vale não reverbera
Morre a cada momento
Ou quem sabe espera
Olhos fitos no horizonte
Das plagas além deste mar
Espera o que não mais retorna
De quem se espera amar

O que se faz com tanta angustia
Espalha-se no verde da serra
Que aumenta a cada instante
Ou quem sabe espera
Que passe como a brisa mar
Do vento que vem do oriente
Muito além de onde está
E leve consigo o que sente

O que se faz com uma saudade

Felício Pantoja

De um sonho em outra era
Que nunca se realizou
Ou quem sabe espera
Espera que ele se acabe
Volte ao profundo da mente
De um pesadelo acordado
Que acabou de repente

O que se faz com tanto amor
Que nasceu por quem não quisera
E que ainda não morreu
Ou quem sabe espera
Amor que não teve saída
Que fica pressionando o peito
Causa uma angustia profunda
Não há remédio nem jeito

O que se faz com a solidão
Que está presente no céu e na terra
Que angustia este coração...
Ou quem sabe espera
Que alucinado e iludido
E de tanto que um dia sofreu
Do amor não correspondido
Este coração já morreu

28

Sombras Ocultas.

Ah! Como é duro olhar para tanta beleza e não a poder tocar.
Acariciar com a mente o que hoje distante se encontra do lado de lá.
Tantos eram os desejos, eterno amor que foi embora.
Fica doendo no peito, vazio, gritando pelo amor de outrora.

Tantas insatisfações, muitos momentos de dores.
Aperto de uma paixão transformada em amores.
Sonhos que já se passaram, não deixaram nem sequer um adeus.
Move uma lágrima dos olhos lembrando os carinhos teus.

Perdido neste vale sombrio, sozinho entre sombras ocultas.
Caminha em silêncio chorando nem uma voz se escuta.
O aperto no peito que invade, tira o desejo da vida.
Pois quem amou está só e aberto continua a ferida.

Na escuridão do caminho, os olhos cheios de lágrimas.
Só restam em seus pensamentos o desejo e as mágoas.
Não se pode mais voltar atrás, pois agora não há o que fazer.
Neste silêncio caminha um ser a morrer.

Razões são tantas ocultas, palavra que nunca se pronunciou.
Entenda que o que não foi dito, mas na mente daquele ficou.
Hoje arde em mágoas, sufoca e tira o sossego.
Começa assim que acorda e segue o dia inteiro.

Aquele que em silêncio caminha, nas noites escuras da vida.
Magoado, marcado, sofrido, paixão desiludido.
Agora te faz bem distante, seguindo este caminho teu.
Mas não te esqueças que um dia, amor sincero guria, alguém por ti já sofreu.

❖ ❖ ❖

29

Estrada Sem Fim.

Vem as águas e passam levando consigo parte de mim
De tanto que mudo de lugar, rolo e desgasto-me, deste jeito será o meu fim
A minha liberdade não garante o direito de ficar onde quero
Se parado fico, à minha espera demora por aquilo que quero

Passam dias e noites e lá estou eu...
Cansado de tanta espera, na chuva, no sol no inverno ou verão, em qual época ou era
Insisto em ficar esperando, pois, o tempo me diz que tudo mudará
Não há razão para engano, são só poucos anos que vão demorar

Preso nesta estrada longínqua, tudo é tão triste, pois ainda aqui estou só
Não vejo ninguém à minha volta, isto me causa revolta, mas de tudo não é o pior
Mais que a solidão é o meu coração que se lembra de ti
Há muita poeira na estrada e eu aqui sem mais nada, sei já me perdi

São tantos os segredos ocultos que a vida me impôs e nada pude fazer

Felício Pantoja

Guardar um pequeno tesouro, valor muito mais que ouro é difícil demais
Ver que as águas que passam não me trazem notícias, longe horizonte somem
Rolo sozinho na estrada que de tão maltratada já lhe dei o meu nome

Estrada do esquecimento só quem lembra os momentos passados sou eu
Por isso as águas que passam cada vez mais me desgastam destruindo os sonhos meus
Vou de estrada afora, embora eu não queira sozinho ficar
Por não querer vir comigo, lembre-se ao menos do amigo que nesta estrada irá continuar

30

Carinho e Dedicação – A fórmula do saber

Dia após dia, incansável firmeza,
Fonte de um saber com tanta beleza!
Ensina-me a vida, guia meus passos,
Com tanto carinho, não demonstra cansaço.

Alma e mente, um só objetivo,
Um corpo docente forte e decidido.
A mostrar-me o caminho da educação,
Tudo com muito amor e grande dedicação.

Tia Neuza comanda com seu pulso forte,
Levando a turma do Sul até o Norte.
De leste a oeste, aonde quer que estejamos,
Prontos a ouvi-la, aos conselhos estamos.

Minha Pró Raimunda que Deus a ilumine,
Com bênçãos fecundas que nunca termine.
Com seu amor instrutor me ensina e me leva,
A um futuro correto que a vida reserva.

Pois com livros e paciência,
Dia-a-dia me forma.

Felício Pantoja

Minha pró Raimunda,
Eu te amo de sobra.

Todo dia no recreio, vejo a Pró Irene,
Com ar sorridente após tocar a sirene.
Sua luta é igual, o teu mundo é ensinar,
Quem com ela aprender jamais esquecerá.

Não devo esquecer de falar da Pró Nilza,
Que com seu grande saber sempre realiza.
Com jeitinho e afeto, com muita dedicação,
Sua turma aprende cada dia uma lição.

As lições que a vida não revela nos livros,
Estão nos seus conselhos que se transformam em abrigo.
Para aqueles que escutam com o ouvido do coração
A Pró Nilza dedica amor e muita atenção.

Parabéns a este grupo que aqui hoje caminha.
Dedicando suas horas a ensinar a turminha.
Que de tão carinhosa eu não posso esquecer,
Tia Teresinha vou falar de você!

Teus conselhos teus dengos, tua paciência amorosa,
No jardim do saber, és a pétala de rosa!
Tão meiga e delicada, prestativa e servil,
Com carinho e amor grito a todo o Brasil!

Dia dos meus professores não é hoje somente,
É dia após dia com dedicação presente.

É um corpo docente, poço de tanto saber,
Cada dia o renovo de um novo aprender.

Peço ao Papai do céu,
Que a vida me deu.
Guarde as minhas professoras,
Um tesouro de Deus!

Agradeço a vocês pelo muito que sei,
Quando crescer vou lembrar e jamais esquecerei.
Deste dia tão lindo! Dia do professor!
Recebam todos estes versos.
Com muito carinho e amor!

De Michelle Átara Santos da Silva

"Um grãozinho de saber"

◆ ◆ ◆

Felício Pantoja

Alucinógeno.

Assim como me faz o vinho
Entorpece a minha mente
Tira-me a sobriedade
Deixa meu corpo doente
Dói a minha cabeça
Quando da minha cama levanto
Mata-me esta saudade!
Leva consigo o meu pranto!

Escarnece-me como o vinho me faz
Zonzo sem saber aonde ir
Tira a minha paz
Prestes estou a cair
Falo coisas com coisas
Meus pensamentos viajam
Levam-me a caminhos distantes
Sonhos que nunca se apagam

Vinho da bela fruta uva
Aparentemente inocente
Fermenta em odre guardado
Veneno que mata a gente
A mente sã endoidece

Felício Pantoja

Não há como se controlar
Assim como a paixão enlouquece
E mata sem querer matar

Por detrás deste brilho encarnado
Cintilante, de aroma profundo
Na taça ele é convidativo
Traiçoeiro, perverso e imundo
Louco! Louco ele deixa!
Tal qual a essência mulher
Quisera nunca o ter provado
Nem tão pouco saber quem tu é

Hoje as mágoas caminham
Lado-a-lado com minha embriaguez
Fico a lembrar das promessas
Enganosas que um dia me fez
Esta tua boca insensata
No teu jogo de sedução
Fere, maltrata e mata
E acaba com meu coração

❖ ❖ ❖

32

Vilipêndio De Um Coração Vazio.

Um dia de céu escuro
A chuva que cai lá fora
Pensativo imagino o futuro
A partir deste momento agora
As águas que caem no chão
Seguem seu curso natural
Qual o sangue no coração
Assim é o desejo fatal!

Levam os meus pensamentos
Além da minha imaginação
Olho a todo o momento
E não vejo uma solução
Como este dia nublado
De nuvens sempre carregadas
Fico cada vez mais assustado
Com as respostas encontradas

Silêncio como a um deserto
Palavras, não as ouço mais,
Como o vazio é certo
A tristeza é meu capataz
Anda comigo amiúde

Felício Pantoja

Não me larga um só momento
Realidade desta virtude
Aprender com o sofrimento

Absorto fico a imaginar
Não entendo a razão do sofrer
Só porque um dia fui amar
Sem querer nem para quê
Opaco ficou os meus olhos
A luz nunca mais vi brilhar
Cravado entre cardos e abrolhos
Agora só me resta chorar

Tal qual este dia escuro
Negra como as nuvens estão
O meu coração imaturo
Sofreu grande decepção
Aprendeu que o mundo é cruel
Cheio de vales sombrios
Mais amargo que um gole de fel
É o vilipêndio de um coração vazio

◆ ◆ ◆

33

Panaceia.

A panaceia procuro
No escuro dos meus sonhos encontrei
Num frasco de cristal puro
Com muito cuidado peguei
Curando todos os meus males
Leve flutuo nos ares
Pois panaceia tomei

As aflições me angustiam
Fiam a rede da dor
Que presa nela eu crio
Um mundo aterrorizador
Mas panaceia encontrada
Ligeiro em goles tomada
Aliviam este sofredor

Sorvido em goles dosados
Um bocado pequeno que seja
Traz consigo a cura
Com paciência e firmeza
Resolve a dor e perdura
Mostra com toda clareza
Que a vida tem outras belezas

Que para todas as dores
Licores, beberagem, emulsão
Físico ou sentimental
Amores, afeto e paixão
Resolve de forma total
Este meu grande mal
Problemas do coração

Por isso hoje te digo
Amigo encontrei um achado
Depois de sofrer um bocado
Sem saber qual a razão
Fica aqui externado
Que para um malcriado
Panaceia é a solução

A cura é simplesmente
Doente logo melhora
Procure no peito a porta
E olhe de dentro para fora
Veja que para esta dor
A única receita doutor
É um novo amor nesta hora

❖ ❖ ❖

34

Insanidade.

Por você eu faço tudo
Sofro, mato ou morro
Cometo qualquer absurdo
E repito tudo de novo
Loucuras desenfreadas!
Porque eu sei o quanto te amo
Desatinos e ações impensadas
Apesar do meu desengano

Pensando em você já não durmo
As noites são longas demais
Vivo nestas minhas loucuras
Que não terminam jamais
Penso que estou enlouquecendo
Sem perceber já não vivo
Você acabou me esquecendo
E em mim continua o conflito

Foram tantos sofrimentos
Pensamentos dos mais cruéis
Jogado num canto chorando
E as lágrimas caindo aos meus pés
Tudo isto por tua causa

Felício Pantoja

Porque me dei tanto assim
Hoje se sofro o bastante
Espero um dia tudo isto ter fim

Que se apague em minha mente
A razão deste meu sofrer
Isto é uma coisa doente
Que me arrasa e não me deixa viver
Tira de mim o sossego
A alegria, e leva minha paz
A causa deste meu desatino
Não quero lembrar nunca mais

Por você eu sei que ainda sofro
Mas certo que irei te esquecer
Nesta minha mente de louco
A insanidade irá se desfazer
A vida voltará a ter brilho
O sol brilhará para mim
Do jeito que um dia te amei
Lembrarei que quase vi o meu fim!

◆ ◆ ◆

35

Luta Contínua.

Por mais dificuldade que exista
A vida deve continuar
Ainda que a tristeza insista
Não podemos parar
Pois diante das adversidades
É que se conhece o que somos
Isto é uma realidade
Da qual nem sempre pensamos

Na qualificação seletiva
A natureza é exigente
Sobrevive e predomina
Quem não recua e segue em frente
Por isso ouça os meus conselhos
Não fique brava com a vida
Vá em frente e não tenha medo
Siga em frente amiga!

Não pense que será fácil
A estrada é árdua e cruel
Mas com seu jeito hábil
Conseguirás e trarás teu troféu
Olharás para traz e verás

Felício Pantoja

Tantas dificuldades vencidas
Nunca imaginarás
O que a vida te obriga

Obriga que tu sejas forte
Muito diferente dos outros
Esta é a parte mais nobre
Felizmente o oposto
Nesta hora então
Sentirás um alívio imenso
Entenderás que o teu coração
Suportou todos àqueles momentos

Os mais difíceis da vida
Pois a mesma te preparou
Não te deu nenhuma guarida
E de ti lá de dentro tirou
O que tu nem sabias que tinha
E que um dia pudesses usar
Minha querida amiga
A luta deve continuar!

◆ ◆ ◆

36

Felicidade de um Ancião.

Quando o meu corpo já não puder carregar esta mente cansada.
Tenha um pouco de paciência, pois já estou no fim da minha estrada.
As rugas que hoje em meu rosto te mostra o quanto eu vivi.
Espero em Deus que um dia tu estejas assim

Verás que a velhice não é nenhuma doença,
Cansaço, fadiga e lentidão são apenas as consequências.
Dos dias e noites lutando para poder te criar
Filhos queridos este velho te pede, queira Deus e não me negue, em paz poder descansar.

O meu corpo hoje cansado nada pode fazer,
Embora a mente fraqueja, mas ainda quero poder te dizer.
Que a minha semente que em ti continua, pois vós sois a minha descendência.
Em paz partirei desta vida, te peço família querida, cuide das nossas crianças.

Eu sei que em paz eu nasci, só assim em paz partirei,
Aos que ficam um abraço do amigo, aos que já foram, eu os encontrarei.
A vida me deu alegrias, amor carinho e afeição.

Felício Pantoja

Por cuidar de todos vocês e hoje baixar a este chão.
Que um dia por cima andei, agora é meu cobertor,
Dádiva de quem um dia me fez e obra do meu criador.

Fiquem todos em paz, não chorem porque estou bem.
Feliz é aquele que parte e com Deus vai para o além.
Onde não há mais sofrimentos, guerras e ódio mortal.
Filhos, esposa e amigos, feliz estou por ter tido.
Vocês, um troféu sem igual!

Pedacinho de Terra!

Comprei um pedacinho de terra
Na serra onde quero morar
Lá onde há paz não há guerra
Vou me sentar numa pedra
Para poder meditar
Nas árvores à minha volta
No rio que passa lá embaixo
Quero poder desfrutar
De o coqueiro poder tomar
Água de cima para baixo

Ouvir o canto dos pássaros
Que alegram e enchem o vale
Tudo que a natureza
Nos dá com tamanha riqueza
Curam todos os nossos males
O barulho do vento soprando
Entre folhas, arbustos e moitas
Fico com largo sorriso
Isto é o que eu mais preciso
Pois é esta foi minha escolha!

Num casebre bem lá no alto

Felício Pantoja

Moram a paz e alegria
Visto de cima para baixo
Satisfeito ali eu me acho
Por ter escolhido um dia
Olhando para tudo à minha volta
Vejo que não estou só
Uma beleza este mundo!
Que o homem com seu ego imundo
Destrói tudo ao seu redor

Desmata e polui nossos rios
Envenena o ar que respiro
Mata com armas de fogo
Tudo isto me causa nojo
Ficar bem longe prefiro
Aqui nestas serras distantes
Onde sozinho eu penso na vida
Fica apenas uma saudade
Porque para isso não importa a idade
Da minha amada e querida!

◆ ◆ ◆

Filhos da Morte

38

O Dono da Terra!

Terra, uma promessa, uma cerca,
Incrível por mais que pareça!
Palavras proferidas em vão
O homem que chora as migalhas
Este homem trabalha
Pois da terra retira o seu pão

Olhando do outro lado da cerca
Peço a Deus nunca esqueça
Pois ele precisa comer
Embora quem nada produz
Jura pela Santa Cruz
Sobre o direito e o dever

Leis injustas, cruéis,
Formada pelos coronéis
Que ainda hoje dominam
Por detrás de uma casaca ou batina
Latifúndio com sua rotina
Prevalece uma mente assassina

Para aquele que quer trabalhar
Não pode porque levaram seu chão
O seu pedaço de lar

Felício Pantoja

Agora nesta confusão
Promessas e leis que em vão
Alguns querem beneficiar

E fica neste mar de sujeira
Os homens e suas asneiras
Como animais insensatos
Pelos desmandos, injustiças
Assassinatos e a lei da preguiça
Revela o que vemos de fato

Coitado do homem pacato!
Por não ter sido adotado
Por esta corja indecente
Fica à mercê das promessas
Que um dia terá sua terra
Para plantar a semente

Mas uma justiça não erra
Ai de quem roubou sua terra!
Tornando-se latifundiário
Lá em cima há um Deus que observa
A quem de direito é a terra
Do supremo juiz literário

❖ ❖ ❖

39

Liberdade Hipócrita.

Como soltar um grito de liberdade que insiste em ficar preso na garganta!
Garganta que seca engole as palavras contidas sem que eu possa pronunciá-las.
Liberdade! Liberdade! Quem me dera Deus tivéssemos liberdade!
Libertos da hipocrisia, dos valores materiais, que de tanto que se tem e, portanto, ainda querem mais...
Tiram-nos a nossa liberdade com um trabalho de escravo legalizado.
Atrás disso está o grande vilão, o mercado.
Mercado de homens insensatos, que não param para pensar um só segundo.
Que por detrás de um ser humano existem outras coisas que têm valores muito maiores neste mundo.
O valor da beleza das coisas simples, onde o arranjo sincronizado demonstra valor extraordinário àquilo que não podemos fazer.
A beleza de ver transformado em sentimentos o que os olhos tristes ainda conseguem nos retransmitir.
A beleza de poder tocar a natureza e ouvir as respostas em forma de estímulos para a nossa mente.
A beleza de não ter que correr para aquilo que te fato e de direito já é meu por herança.
A beleza de poder ouvir as vozes que a natureza em sua sã sabedoria se comunica conosco.

Tudo porque sou humano e sensível à vida que tenho.

O mais precioso de tudo que existe não pode acabar devido a essa pressa exacerbada com que querem que vivamos.

O homem atrás de correr, para muito mais dinheiro ganhar. Ah! Como tamanha é a sua ignorância em não parar para pensar que a terra o irá cobrir assim que a vida no seu corpo faltar.

Por excesso de preciosidade em querer ser sempre o melhor, esquece que na vida nem tudo gira ao seu redor.

Somos apenas parte de um todo, e o todo depende de mim, mas se não dou importância a isso, certo que sem o meu compromisso, neste meu mundinho hipócrita buscarei o meu próprio fim!

40

Crise da Consciência.

Não sei se o que faço é certo!
Não sei se o que faço é louco!
A vida com suas ameaças
A cada dia que passa
Deixa-me mais no sufoco

Não sei se o que escrevo é correto!
Não sei se o que digo é exato!
Mais o que sinto é real,
Sequelas de um grande mal,
Isto para mim é um fato.

Não sei se o que penso é o melhor!
Não sei se o que ouço é o que espero!
Mas diante de tantos absurdos,
O melhor sou eu ficar mudo,
E lutar por aquilo que quero.

Não sei para onde estou indo!
Não sei se vou viver para chegar!
Só sei que neste caminho seguindo,
Vejo tantos desatinos,
Que eu parei para pensar.

Felício Pantoja

Será que vale a pena tudo isso?
Será que não pode ser diferente?
É gente com cara de bicho,
Gente sem nenhum compromisso,
É bicho com cara de gente.

Será que nada muda esta vida?
Será que o homem é mais animal?
Mata em prol do orgulho,
O seu momento faz o seu futuro,
Num ato vil descomunal.

Será que eu não sou culpado?
Do lixo ao meu redor!
O que eu tenho de onde tirei
Será que eu não roubei...
Daquele que tinha uma só?

41

Mágoas.

Carregado de pensamentos anda o meu coração
Se eu falasse o que sinto agora, neste exato momento,
Diria que em convulsão estão os meus sentimentos.
Emoções que abala o meu peito,
Que mexe comigo de um jeito
Jeito estranho de se controlar
Pois ainda há respeito

São palavras que ferem profundo,
Vão ao âmago e derramam seu fel.
Que amarguram minh`alma e destrói o que eu tenho de bom.
Aí então é que eu sinto as dores
De tudo isso em que nos acusamos
Sai o amor e então entra no peito o que mais odiamos.

Tudo isto por momentos impensados
Em que raiva toma conta de nós
Eu não quero viver desta forma, pois este jeito me dói.
É por isso que eu ando tristonho
Cabisbaixo e avesso à vida
Pois por mais que eu não tenha te dito, fica em meu peito contido.
O amor que ainda te tenho querida.

Felício Pantoja

Nunca pense que eu irei te esquecer
Pois muitas coisas de bom desfrutamos
Ainda quero poder te falar e dizer que nos amamos
Em momentos assim como este, em que a razão sai das nossas cabeças,
Eu não posso dizer que te deixo e, por favor, me esqueça!

O amor é o melhor que nós temos
E é por isso eu vou te dizer
Amo-te e não te esqueço
Mesmo sabendo que não te mereço
É contigo que eu quero viver!

◆ ◆ ◆

42

Amor e Ódio.

O coração fala alto
Diz que o que não quero escutar
Marca com seu grito estrondoso
Insiste, querendo falar,
Palavras que saem da boca
Que marcam o exato momento
Na hora aberta talhando
O corte de um sofrimento

A ferida exposta sangrando
Afiada a língua cortou
Língua venenosa maldita
Das palavras que pronunciou
Disse o que a alma não quer
Falou do que nunca pensava
Ah que língua maldita!
Fere, acusa e maltrata.

Agora sangrando meu peito
Desfalece um corpo moribundo
O sangue que é minha vida
Escorre espalhando-se no mundo
Minha vida esvaindo-se vai

Felício Pantoja

Pois o corte da língua o afetou
Tirou a o que lhe mantinha vivo
Agora sei que morto estou

Ouvi da tua boca que um dia
Tantas vezes a minha boca beijou
Agora a este beijo me pagas
Com teu ódio cego acusador
Diz o que a minh`alma repugna
Morrer é melhor que ouvir
Palavras que matam em vida
E acaba com tudo que senti

A força que a palavra carrega
Mostra o que se tem por dentro
Se feres com tuas palavras,
Ódio são os teus sentimentos
Perdoe-me se te ofendi
Humano e homem eu sou
Mais uma coisa aprendi
Ódio se apaga com amor

❖ ❖ ❖

Sobre o Autor

Biografia.

Felício Pantoja Campos da Silva Junior, nascido na cidade do Rio de Janeiro - antigo Estado da Guanabara, no dia 04 de maio 1962. Filho de Maria Socorro Sousa da Silva e Felício Pantoja Campos da Silva.

Filho de pais nordestinos, oriundo de família pobre, da qual tem mais dois irmãos e uma irmã.

Estudou em escolas públicas e somente depois de trabalhar é que conseguiu estudar em colégio particular.

Casado com Margarida Bergamann Pantoja, descendência alemã, mora em uma pequena cidade interiorana de São Paulo - Brasil. Iniciou seus estudos de Engenharia Mecânica na Faculdade Anhanguera - Taubaté-SP, mas devido a questões pessoais de trabalho, trancou a matrícula e foi trabalhar em Cachoeiro do Itapemirim-ES. Retornou aos seus estudos, naquela mesma cidade pela UNES - Universidade do Espírito Santo, porém, mais uma vez, mudou-se com destino a Madre de Deus - BA, não conseguindo voltar a frequentar a faculdade de engenharia pelo trabalho que executava naquela região.

Ingressou na FEST - Filemom - Escola Superior de Teologia onde concluiu o curso "Bacharel em Teologia", entre outros. Na sequência, com seus estudos contínuos, culminou por galgando o doutorado, sendo graduado, onde lhe foi conferido o título de "Doutor" e "Teólogo".

Escreve atualmente mais um livro, "Mãe - Uma História de Amor, Coragem e Fé", dentre outros.

Detentor de centenas de poemas e poesias de temas variados, onde algumas destas podem ser encontradas em seus livros ou na internet, apenas procurando pelo nome do autor, tais como: Sedução, Barreiras do Impossível, Ladrão por Excelência, Epopeia de Emoções, etc.

Outras Obras

De Felício Pantoja.

Primeira Publicação - Livro:
Mundos Estranhos - A Saga da Nação Zinikã (A Primeira Geração)
Volume 1
Editora: Biblioteca24horas
1ª Edição: dezembro de 2013
ISBN: 978.85-4160-579-3
2ª Edição: novembro 2018
ISBN: 9781.7901-80653

Segunda Publicação - Livro:
Mundos Estranhos - A Saga da Nação Zinikã (Além da Morte) Volume 2
Editora: Biblioteca24horas
1ª Edição: fevereiro de 2014
ISBN: 978-85-4160-634-9
2ª Edição: dezembro de 2018
ISBN: 9781-7905-25362

Poesias / Poemas:
A Outra Parte De Mim... É Você!
(Poesias de uma vida...) – Volume 1
1ª Edição: dezembro de 2018
ISBN: 9781-7905-25362

Sedução
(Poesias de uma vida...) – Volume 2
1ª Edição: dezembro de 2018
ISBN: 9781-7921-12782

A Farsa De Um Coração
(Poesias de uma vida...) – Volume 3
1ª Edição: dezembro de 2018
ISBN: 9781-7926-03013

Barreiras Do Impossível
(Poesias de uma vida...) – Volume 4
1ª Edição: dezembro de 2018
ISBN: 9781-7926-58266

Eu Não Sou Deus
(Poesias de uma vida...) – Volume 5
1ª Edição: janeiro de 2019
ISBN: 9781-7941-59211

Máquina Animal
(Poesias de uma vida...) – Volume 6
1ª Edição: janeiro de 2019
ISBN: 97817-9422-4285

Delírios Da Mente
(Poesias de uma vida...) – Volume 7
1ª Edição: janeiro de 2019
ISBN: 97817-9435-3077

O Beijo Da Serpente
(Poesias de uma vida...) – Volume 8
1ª Edição: janeiro de 2019
ISBN: 97817-9441-8349

Fagulhas Do Destino
(Poesias de uma vida...) – Volume 9
1ª Edição: janeiro de 2019
ISBN: 97817-9468-1903

Filhos da Morte
(Poesias de uma vida...) – Volume 10
1ª Edição: fevereiro de 2019
ISBN: 97817-9515-8473

*** Publicações Futuras:**

Terceira Publicação - Livro:
Mundos Estranhos - A Saga da Nação Zinikã (O Enigma)
Volume 3

◆ ◆ ◆

www.ingramcontent.com/pod-product-compliance
Lightning Source LLC
Chambersburg PA
CBHW020542220526
45463CB00006B/2165